誰是貓大叔？

顯然地，這世上還有許多讀者不知道我是誰，不知道誰創造了我，也不知道我的代理商名字，這實在令人難以置信。不過，即使如此，我的信箱還是被大量的電子郵件淹沒了──（搞什麼）不管我的代理商想通知我什麼，都很多餘（所謂的代理商＝自以為是）──而這次他們要求的是要我提供更多的履歷。好吧！讓我告訴你：「不要再問我那些已經很清楚解釋過的事了，所有該說的都放在我之前以《喵！我是貓大叔》為名出版的作品集前言中，我相信這是極簡主義的終極意涵！」

為此，我建議你重新閱讀我之前作品集中的前言。倘若你沒有那本作品集，那就去買！（搞什麼）是說，我的代理商又提醒我，在前言就表現出狂妄自大和臭壞脾氣，然後惹火你的讀者或是潛在出版商絕對不是件好事，因為讀者們在書店就不會繼續看這本書，當然也就不會買；而潛在出版商會決定不買巴布亞紐幾內亞、史瓦濟蘭、或其他無論哪個國家的版權，最後就會嚴重限縮他（代理商本人）能從我身上得到的佣金。

所以，就算心很累，我還是應該要採用全世界人們已經過度使用的系統，無論他們想知道的是行李重量限制或是性傳播疾病……那就是問與答！

貓大叔是誰？他的生平經歷為何？

見《喵！我是貓大叔》，在第三及第四頁。

作者及插圖者是誰？

菲利浦・格律克，具有令人驚嘆的聰明才智及創造力，是一位性格溫暖、靈敏、英俊性感又強壯的男人。他的想像力沒有極限，而他為這世界所貢獻的幽默將令人永誌不忘（想更了解這位了不起的男人，請見《喵！我是貓大叔》一樣在第三及第四頁。）

我要如何在史瓦濟蘭出版『貓大叔』這本書？

代理商電話：6969XXXXX。

貓大叔對性別歧視、年齡歧視、恐同、而且態度作法不合時宜，這是真的嗎？張律師事務所：888XXXX。

貓大叔開明自由、柔軟蓬鬆、行事導向以去除這世上過度簡化的各種「主義」為依歸（除了「革新幽默主義」，Big fan♥），這是真的嗎？

張律師電話不通嗎？

我的代理商要我閉嘴（還真有禮貌），請各位好好享用這本書（鉅作♥）。

菲利浦·格律克

喵！進擊的貓大叔

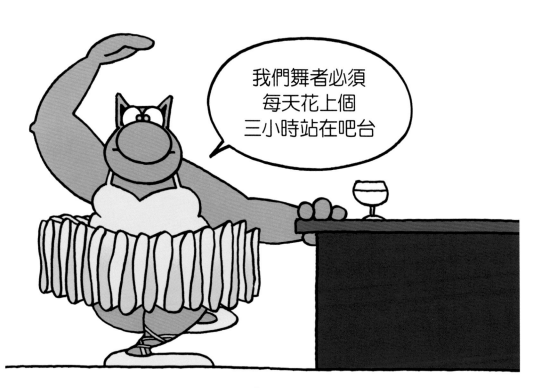

林欣誼 譯

出櫃？

＊英文原文是以喜劇（comicking out）與出櫃（coming out）互為諧音。

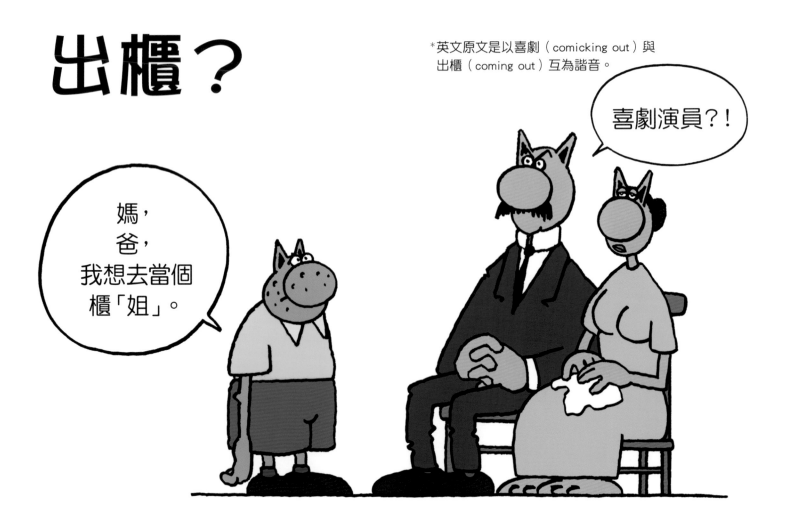

喜劇演員？！

媽，
爸，
我想去當個
櫃「姐」。

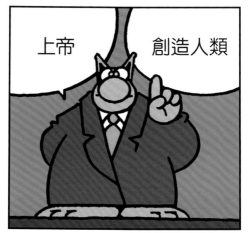

上帝　創造人類

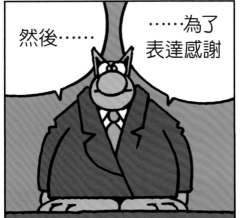

然後……　……為了表達感謝

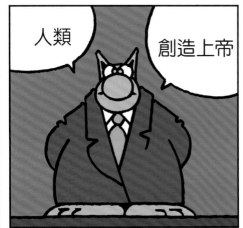

人類　創造上帝

如果向別人說了一個笑話　他會笑一整天

但如果你是教他　怎麼說笑話

那哥我很快就會　失業了

*洛可・希佛帝Rocco Siffredi，義大利色情演員及導演。

說真的，你大概想過，為了紙鈔頭像擺好拍照姿勢的女王大大，起碼也得拿下她的髮捲吧！

即使生活在專權體制下，還是沒有理由不保持幽默吧！

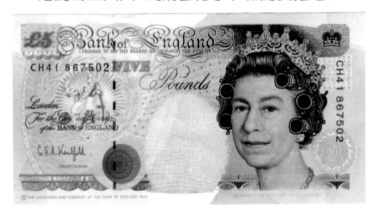

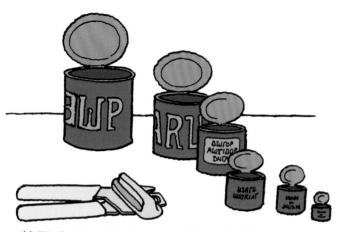

世界之最 編號54號 俄羅斯罐頭食品*

*仿俄羅斯套娃，一般由多個一樣圖案的
空心體娃娃組成

世界雕塑之最
編號29號
───────
米洛的尿尿小童*

*仿Venus de Milo
（米洛的維納斯）

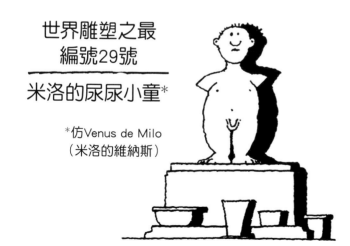

姿態 1	姿態 2
裸身射籃	著裝監視器防守

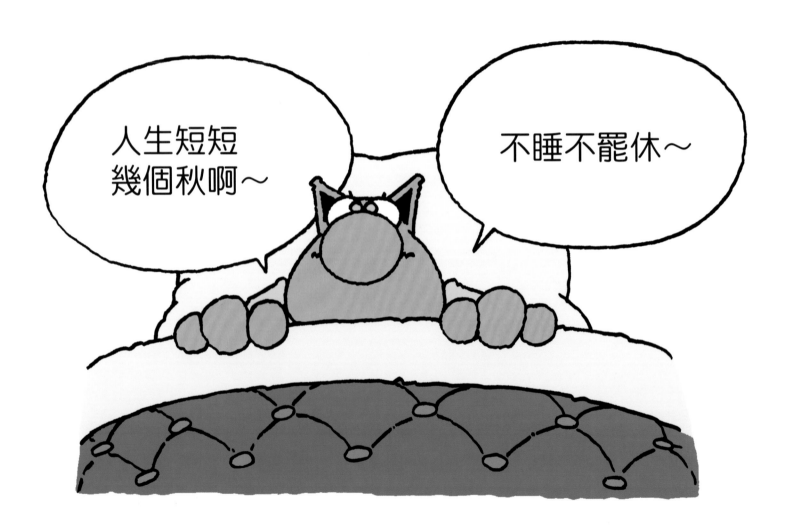

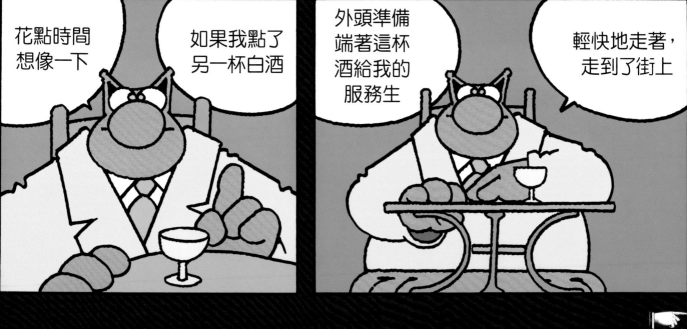

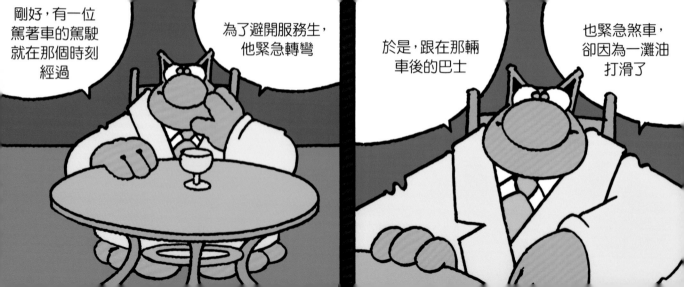

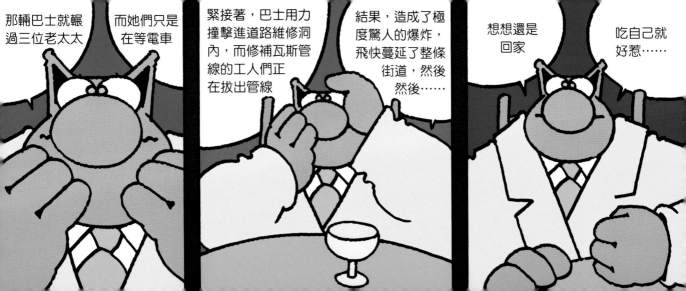

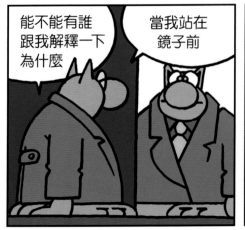

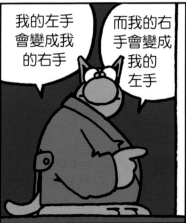

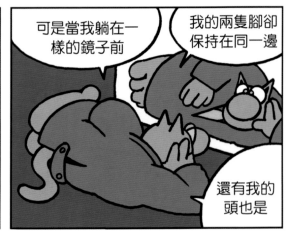

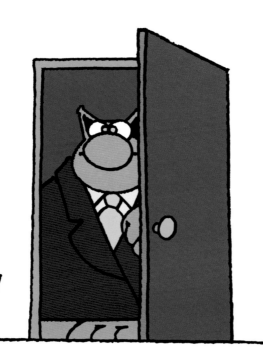

米洛斜塔

老鼠： 外送！

貓大叔： 哦對，我訂了鮮食。

老鼠： 您訂購的餐點送來了。

貓大叔： 可是你沒拿東西欸……。食物在哪裡？

老鼠： 就是我。

貓大叔： 對耶！請進……

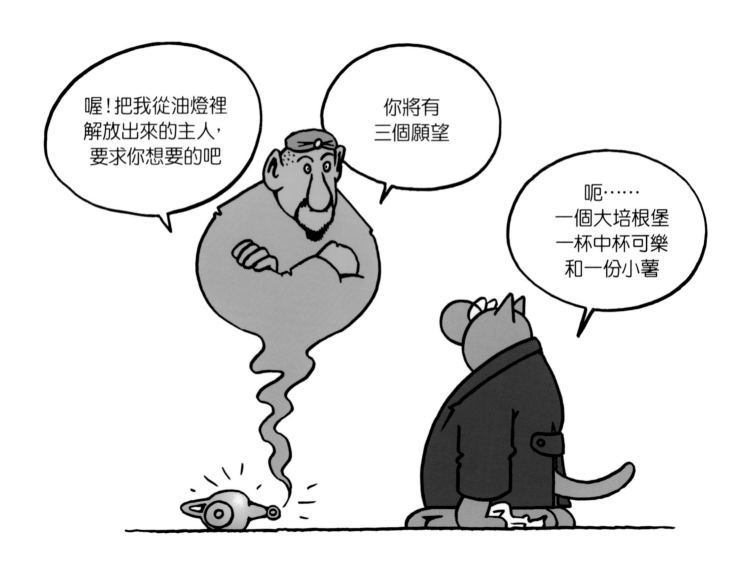

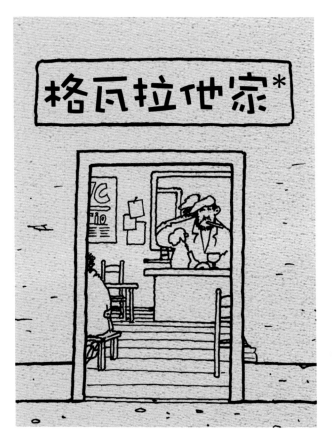

*切格瓦拉（1928 - 1967）出生於阿根廷，古巴革命的核心人物，著名的國際共產主義、革命家。

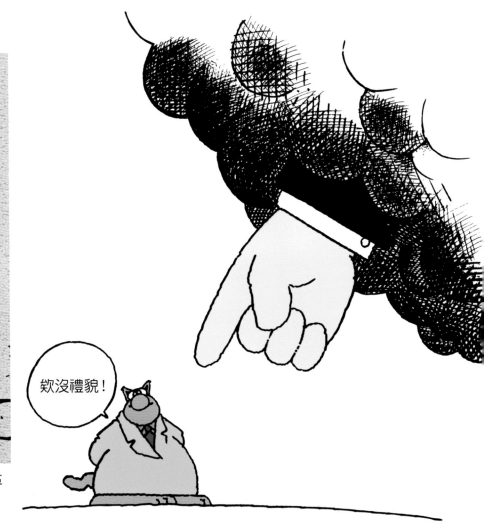

欸沒禮貌！

米洛的牛頓

*威廉‧泰爾：受暴政迫使用箭射擊放在兒子頭上的蘋果

米洛的泰爾*

*馬格利特：著名畫家，其經典畫作《人子》（又名《戴黑帽的男人》）中，描繪一位身穿正式服裝的男士靜靜站立，而他的臉部被一只綠色的蘋果擋住。

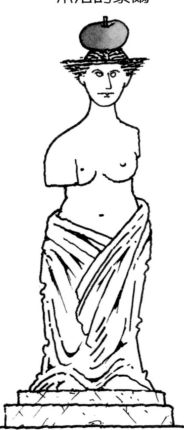

米洛的馬格利特*

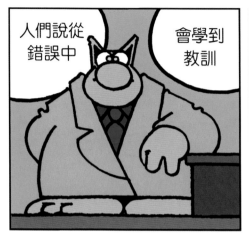

公平競爭的概念沒有極限

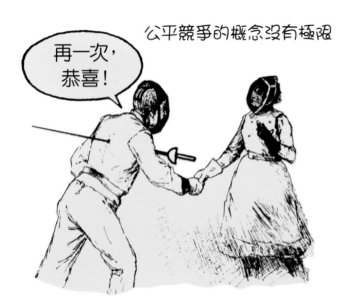

再一次，恭喜！

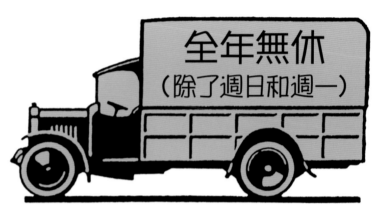

全年無休
（除了週日和週一）

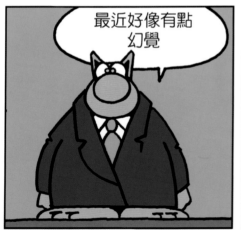

最近好像有點
幻覺

昨天看到帳戶裡
只有兩位數

還是我只
是眼睛業
障重？

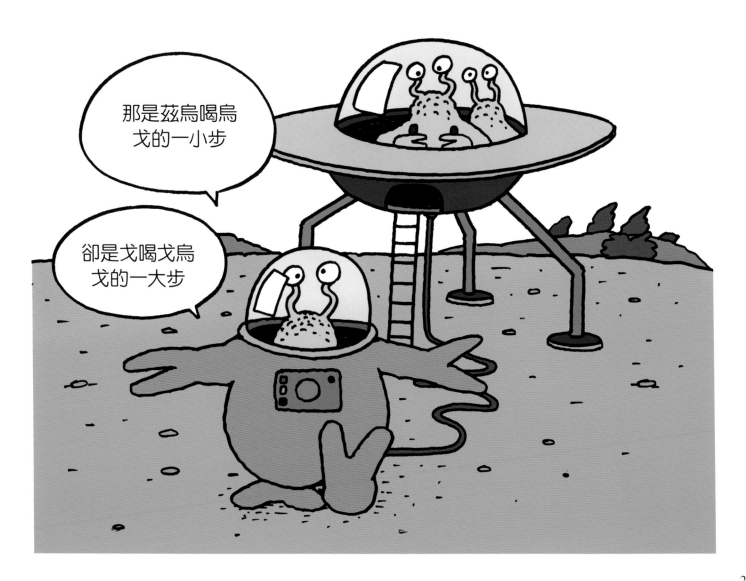

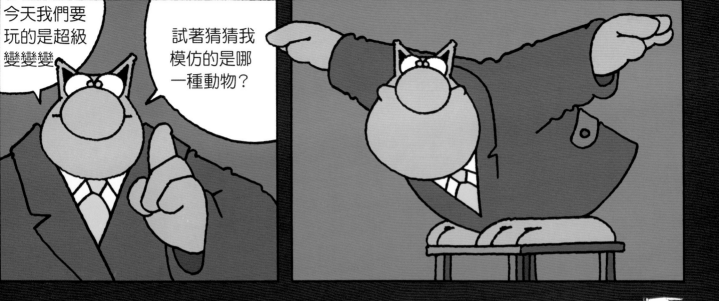

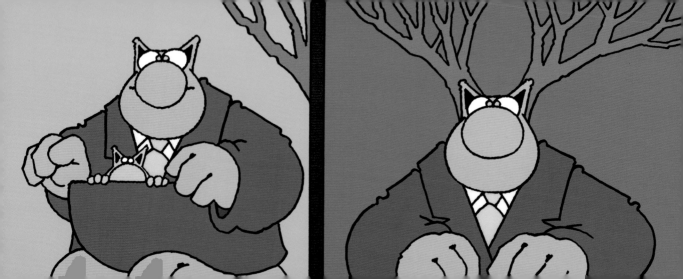

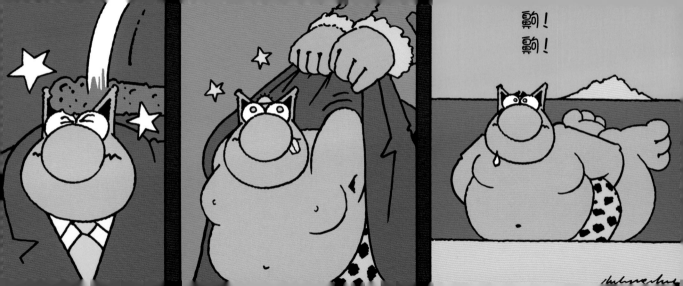

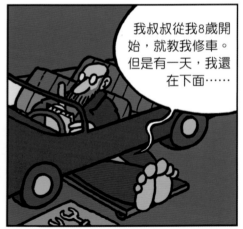

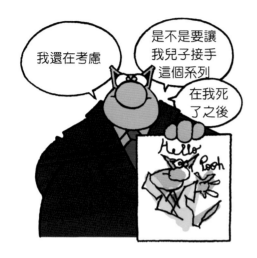

我還在考慮

是不是要讓我兒子接手這個系列

在我死了之後

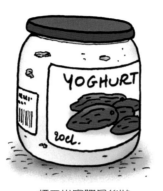

標示出實際最後狀態的全脂優格

溼婆神買了他的腋下除臭劑

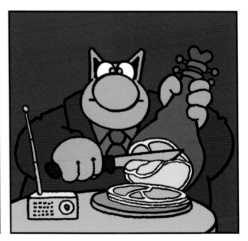

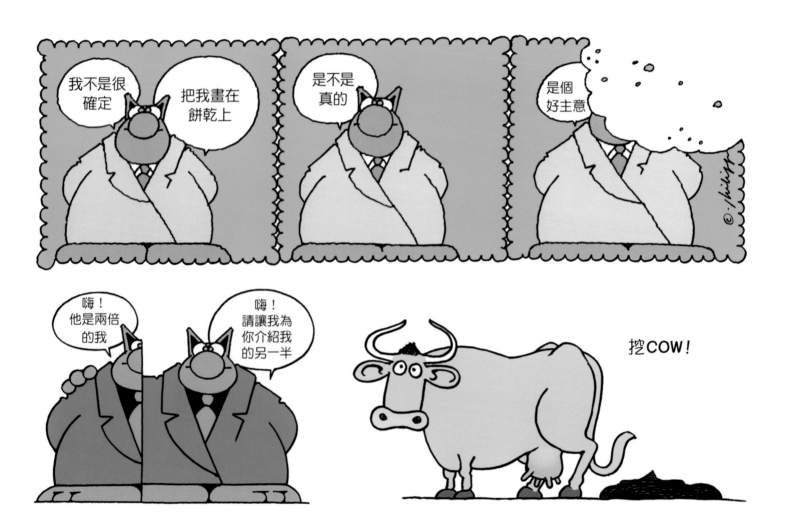

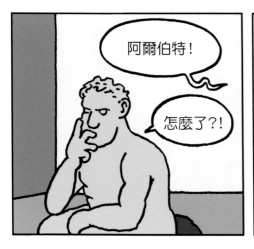

阿爾伯特！

怎麼了?！

過來幫忙把碗盤洗一洗，不要整個人黏在電視前面

媽咪！

你還沒睡嗎？我明明跟你說刷完牙以後直接上床睡覺！

可是人家還要先尿尿啊！

哎喲！

我希望他們可以找到這次故事的黑盒子

對動物們解釋輪迴轉世

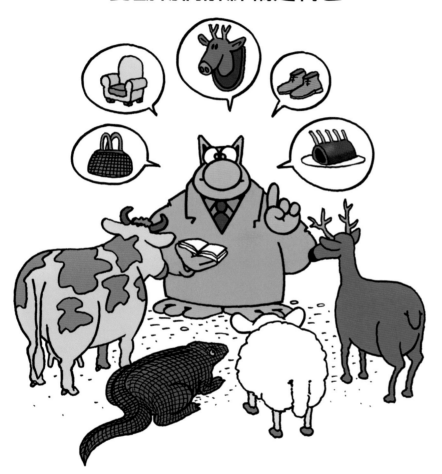

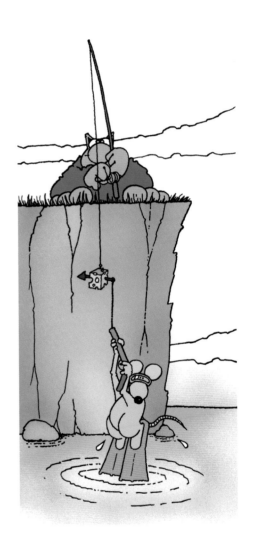

我想恭賀稅務部門

但卻沒有恭賀部門

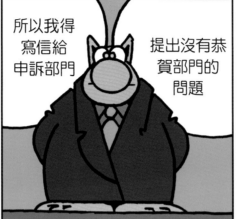

所以我得寫信給申訴部門

提出沒有恭賀部門的問題

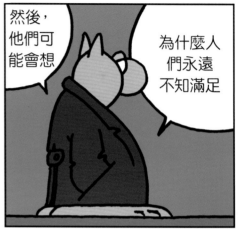

然後，他們可能會想

為什麼人們永遠不知滿足

親愛的～～

右～～

來幫我抓背

來了～～

給聾啞人士的
視力檢查表

有些讀者認為我們老是用一樣的照片

每次都這樣

只是換一下搭配的文字

……無話可說了吧？

這個月的一項經濟學者報告指出，同性戀伴侶有更大的機會

達到收支平衡

我們是小餅乾，那你們呢？

維他命

真幸運！

我們是栓劑

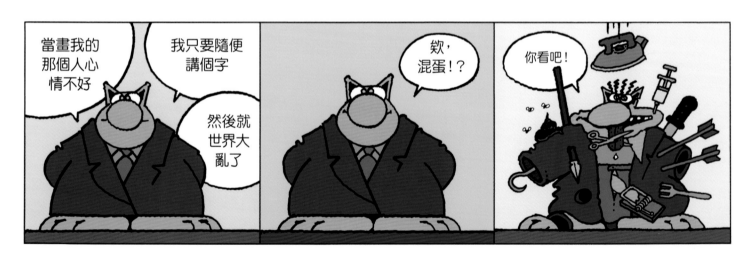

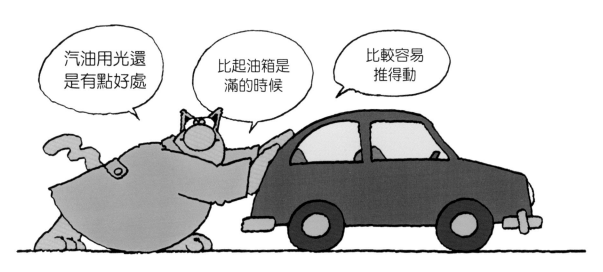

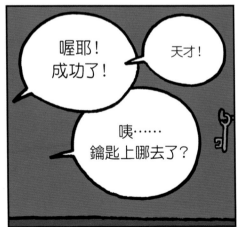

世界上最厲害的拼字高手

他在睡覺時發現了7個字母的單字！

210分！

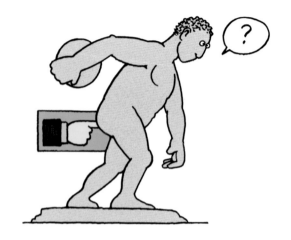

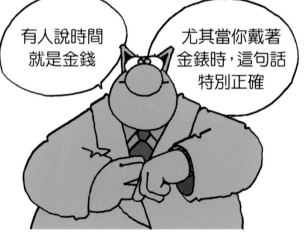

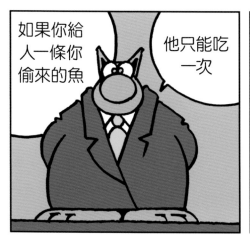

如果你給人一條你偷來的魚

他只能吃一次

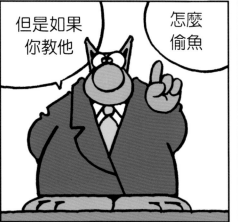

但是如果你教他

怎麼偷魚

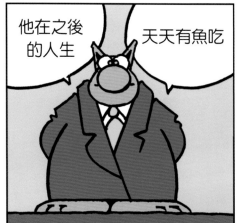

他在之後的人生

天天有魚吃

你在這裡做什麼？

這是新的種族平權政策

就像美國影集一樣

每一個連環圖都至少要有一個黑人

那到時候我們也需要有一個中國人、一個印第安人、一個科西嘉人，我實在不知道要把他們放哪……

不要討食物

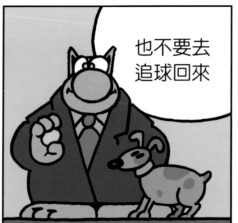

也不要去追球回來

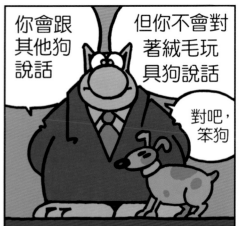

你會跟其他狗說話

但你不會對著絨毛玩具狗說話

對吧，笨狗

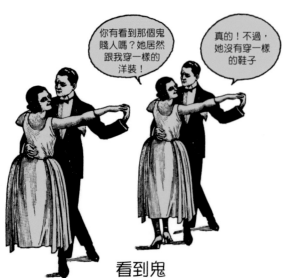

你有看到那個鬼賤人嗎？她居然跟我穿一樣的洋裝！

真的！不過，她沒有穿一樣的鞋子

看到鬼

駐東京比利時大使館的點心時間

向孩子解釋藝術之神祕事件簿（第十一集）

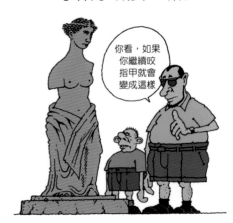

你看，如果你繼續咬指甲就會變成這樣

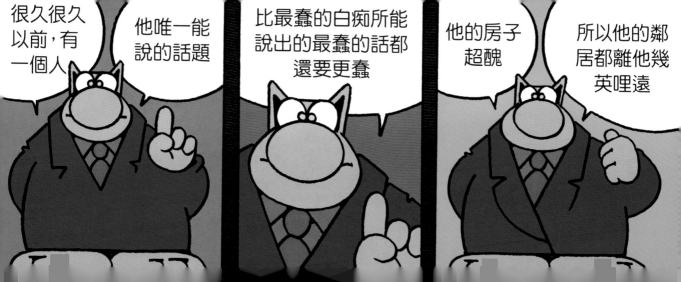

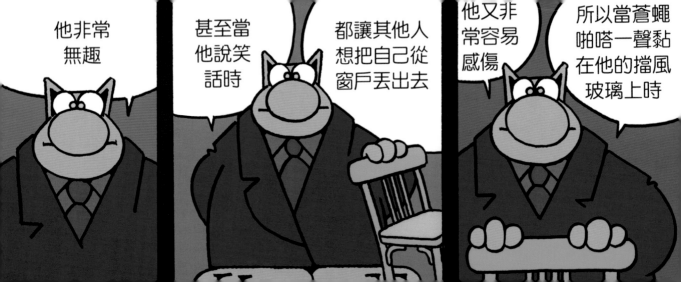

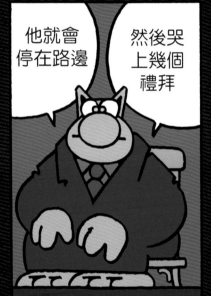

有些人喜歡我，我也喜歡他

有些人曾經喜歡我，但不再喜歡了

還有些人不喜歡我，但有一天可能會喜歡上我

有些人可能有一天會喜歡上我，但我永遠也不會喜歡他

也有些人永遠都不會喜歡我，我卻喜歡他……但也不會持續太久

還有些人從來沒想過有一天他們會再也不喜歡我，不過，反正我也不再那麼

喜歡他們就是了

還有其他人

讓自己永遠上頭條方法

就是這麼簡單……

這個圖表厲害的地方在於它適用於每個人

有錢人變得更有錢，然後，窮人也變得愈來愈多

有些人認為這裡

就只是這裡

但是那裡卻是

很多很多的這裡

我會知道這個是因為剛剛我在那裡

卻有人跟我說：「你在這裡做什麼」？

歹徒名人堂
便利貼搶匪

米洛的乳牛
馬爾哞～博物館

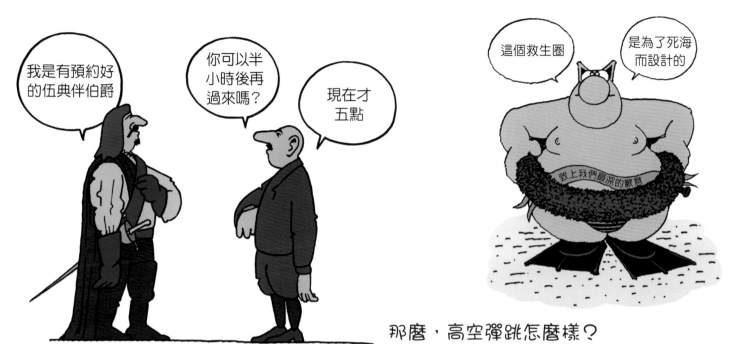

*原文為hairy表令人害怕之意，但也有多毛的意思

吃胡蘿蔔　對你的視力很好

吃魚　對你的記憶力很好

是說，如果吃以胡蘿蔔為飼料的魚　那是不是會「過目不忘」咧……

一個生意人　站在格子窗邊實錄

（飛機起飛）♥

（打雷）我的棺材要上掀式的……

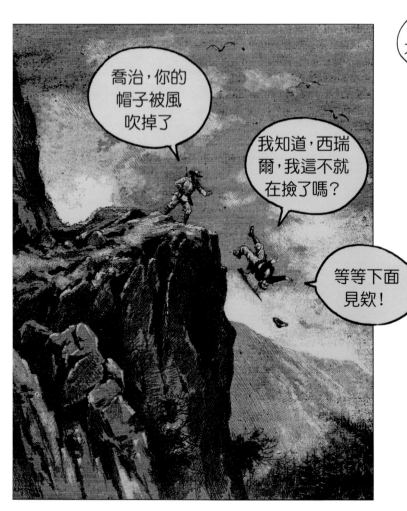

喬治,你的帽子被風吹掉了

我知道,西瑞爾,我這不就在撿了嗎?

等等下面見欸!

頭髮好像差不多該剪了?

很怪卻很真實!
頭髮相連的連體雙胞胎

手機會把你的大腦煮熟嗎?

情況比我所相信的還要嚴重

樹喜歡被砍掉嗎？
這完全取決於你怎麼砍它們！

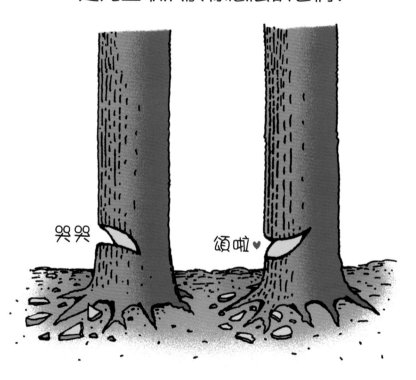

終於迎來的認可！

漫畫被官方正式認可為真正的藝術形式：
新版的百元法朗將在10月發行

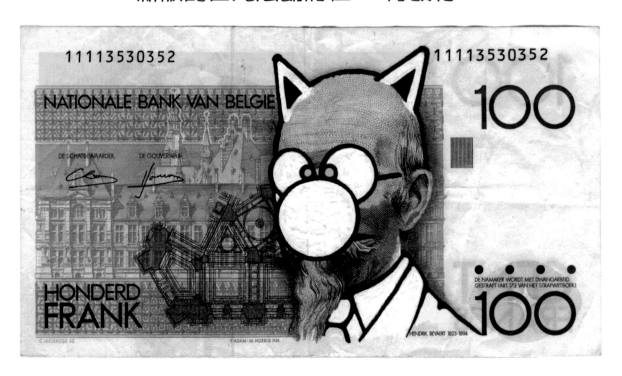

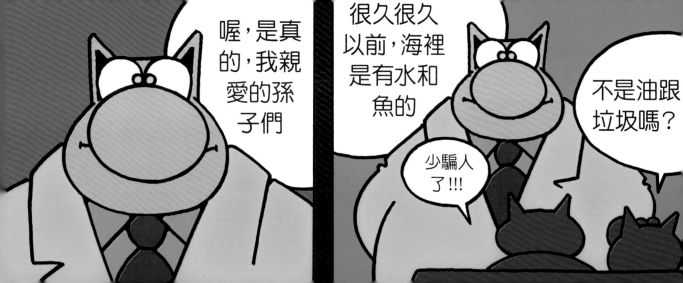

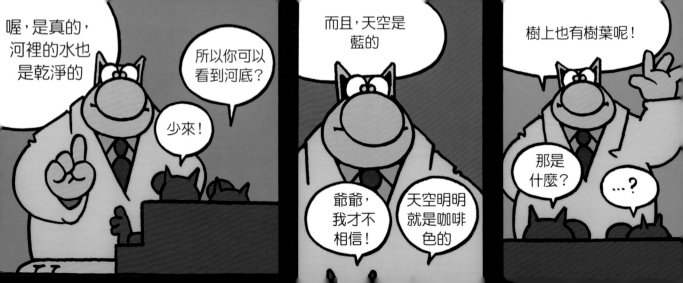

好朋友們

1999年濕布卡小姐

*Burka也音譯做波卡‧布爾卡，
伊斯蘭國家女性的傳統服飾

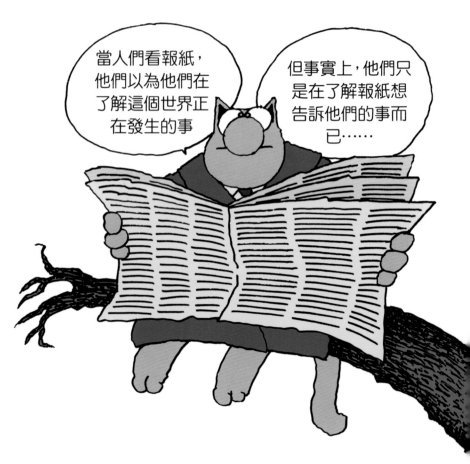

當人們看報紙，他們以為他們在了解這個世界正在發生的事

但事實上，他們只是在了解報紙想告訴他們的事而已……

牛刀小試

這位漫畫家模仿了幾篇漫畫作品，但皆出現了一個錯誤，
請試著把他們圈起來。

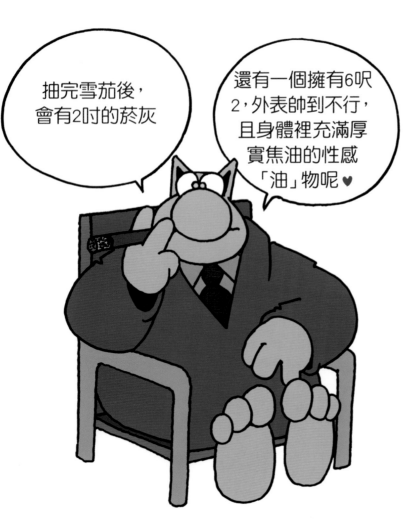

抽完雪茄後，會有2吋的菸灰

還有一個擁有6呎2，外表帥到不行，且身體裡充滿厚實焦油的性感「油」物呢 ♥

米洛的維納斯（年齡4歲）

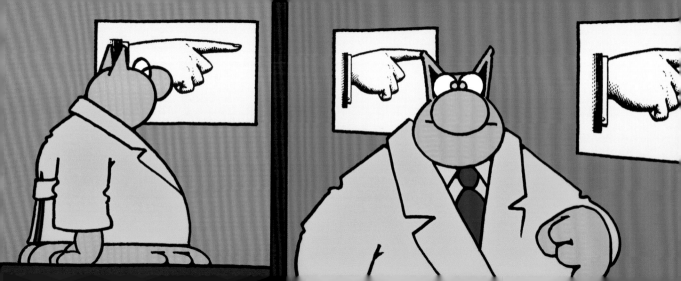

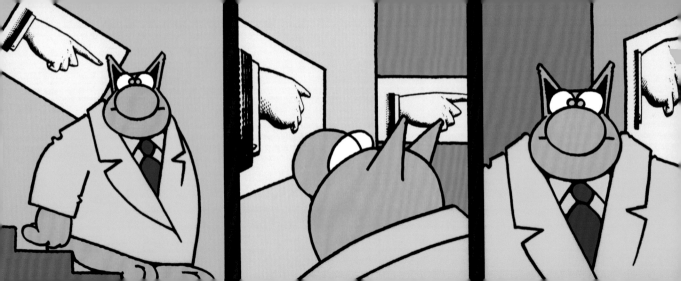

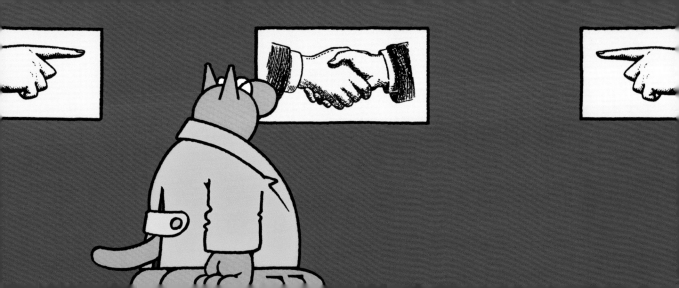

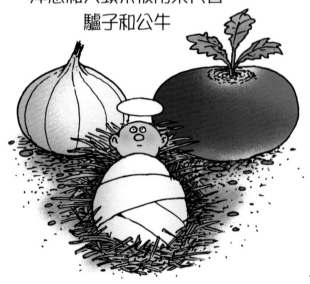

素食主義者的聖誕節
我們試著迎合所有信仰

洋蔥和大頭菜被用來代替
驢子和公牛

一個環保運動者送他兒子生日禮物……

爸，這是哪裡撿來的？

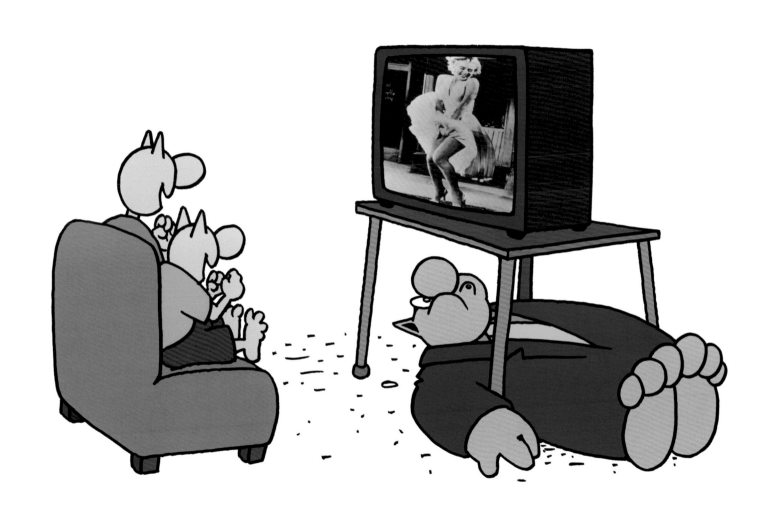

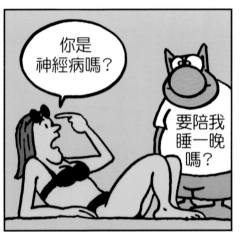

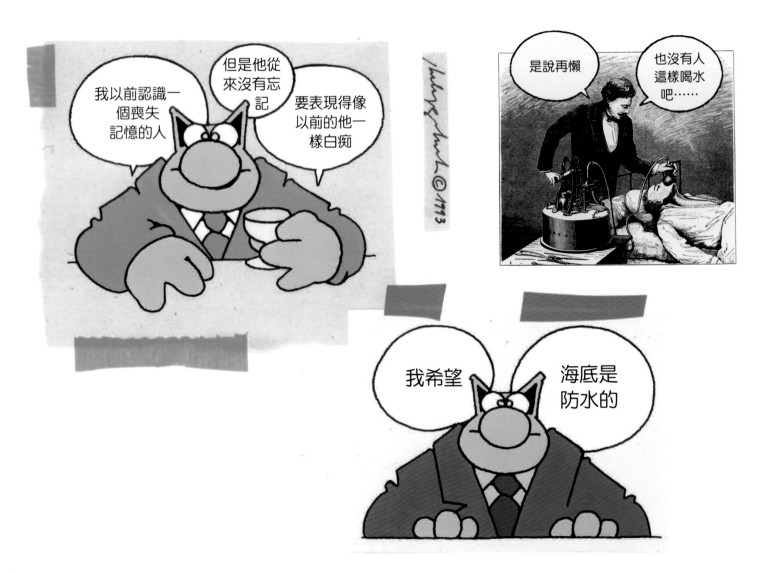

米洛的維納斯 由來！

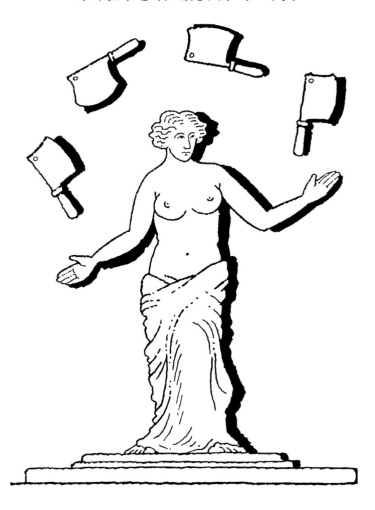

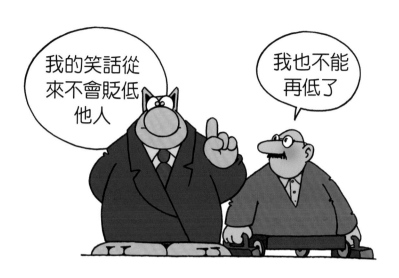

我的笑話從來不會貶低他人

我也不能再低了

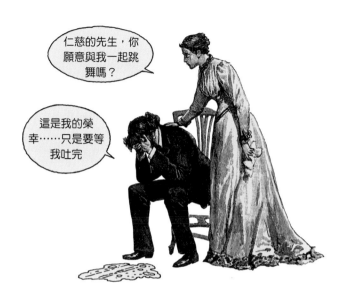

仁慈的先生，你願意與我一起跳舞嗎？

這是我的榮幸……只是要等我吐完

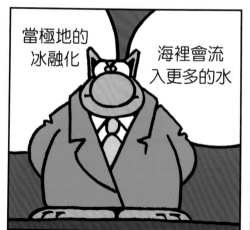

當極地的冰融化

海裡會流入更多的水

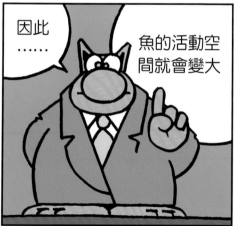

因此……

魚的活動空間就會變大

這對企鵝來說並不是件好事

但對沙丁魚而言反而不錯

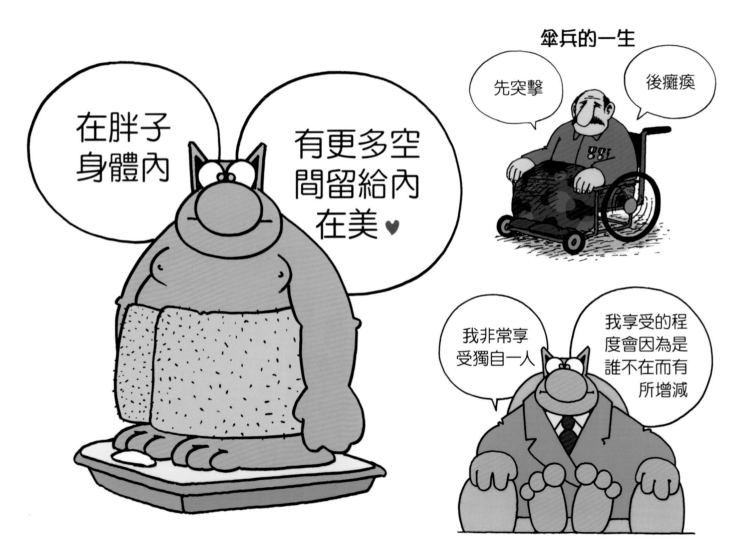

隱形人的
妻子發怒了

你打算就癱在那裡一整天嗎?你這個死肥宅!

米洛的沉思者

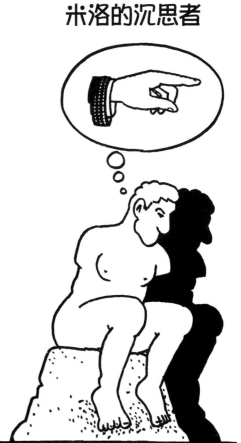

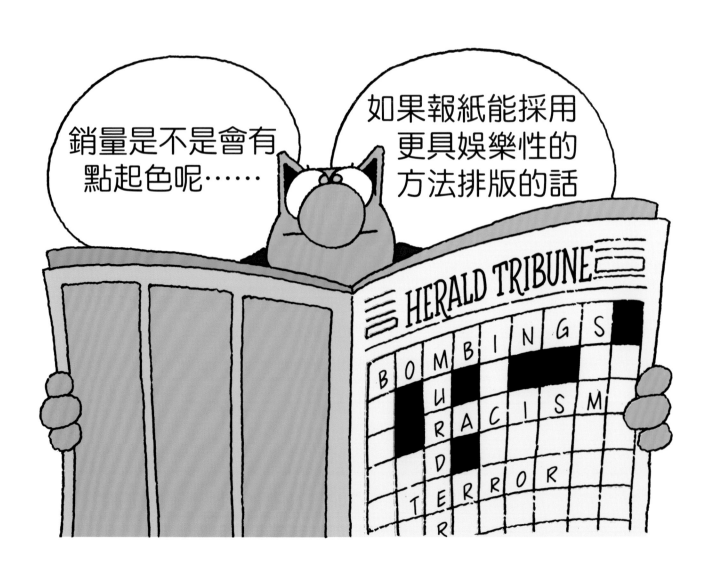

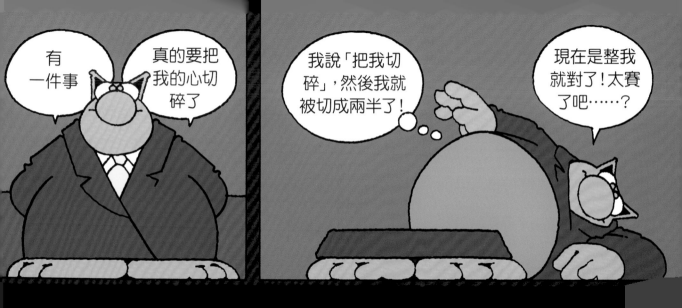

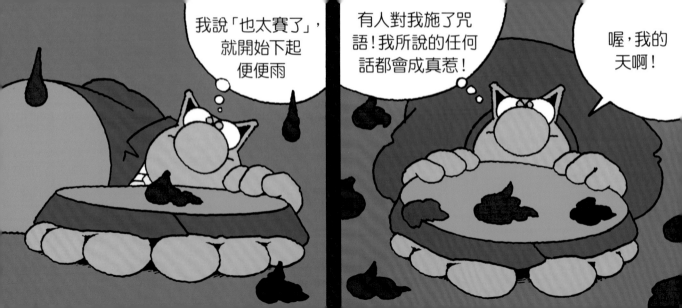

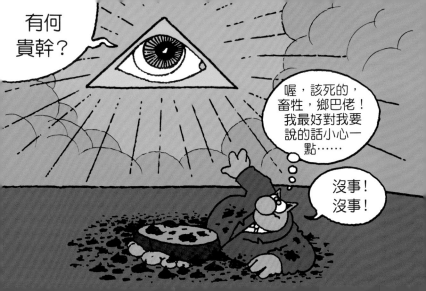

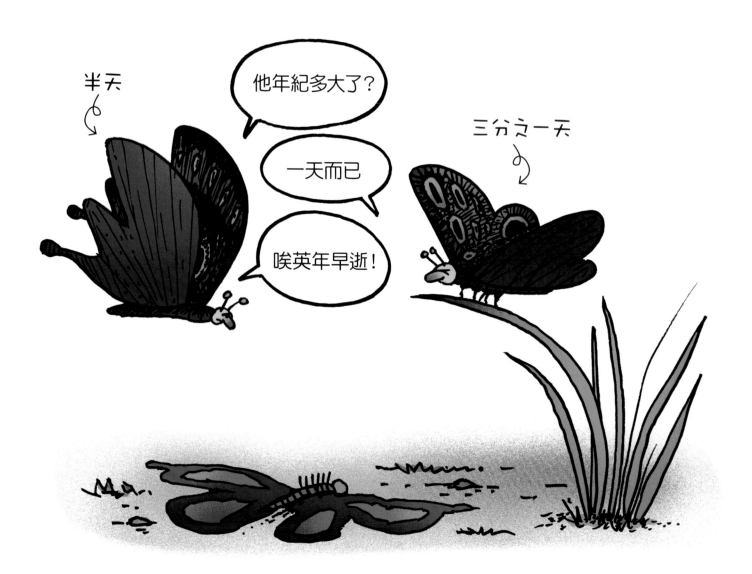

文化驛站 13

喵！進擊的貓大叔
LE CAT
STRIKES BACK

作　者	菲利浦・格律克 (Philippe Geluck)
譯　者	林欣誼
編　輯	張靖峰
封面設計	劉秋筑
內文排版	劉秋筑

發 行 人	顧忠華
總 經 理	張靖峰
出　版	沐風文化出版有限公司
地　址	100台北市中正區泉州街9號3樓
電　話	(02) 2301-6364
傳　真	(02) 2301-9641
讀者信箱	mufonebooks@gmail.com

總 經 銷	紅螞蟻圖書有限公司
地　址	114台北市內湖區舊宗路2段121巷19號
電　話	(02) 2795-3656
傳　真	(02) 2795-4100
服務信箱	red0511@ms51.hinet.net
印　製	龍虎電腦排版股份有限公司
出版日期	2019年7月
定　價	280元
書　號	MA013
Ｉ Ｓ Ｂ Ｎ	978-986-95952-8-5（平裝）

菲利浦・格律克 專頁

沐風文化粉絲專頁